主 编　　刘　铮

中国当代摄影图录：计洲

© 蝴蝶效应 2018

项目策划：蝴蝶效应摄影艺术机构

学术顾问：栗宪庭、田霏宇、李振华、董冰峰、于　渺、阮义忠
　　　　　殷德俭、毛卫东、杨小彦、段煜婷、顾　铮、那日松
　　　　　李　媚、鲍利辉、晋永权、李　楠、朱　炯

项目统筹：张蔓蔓

设　　计：刘　宝

中国当代摄影图录

主编 / 刘铮

JI ZHOU 计洲

浙江摄影出版社

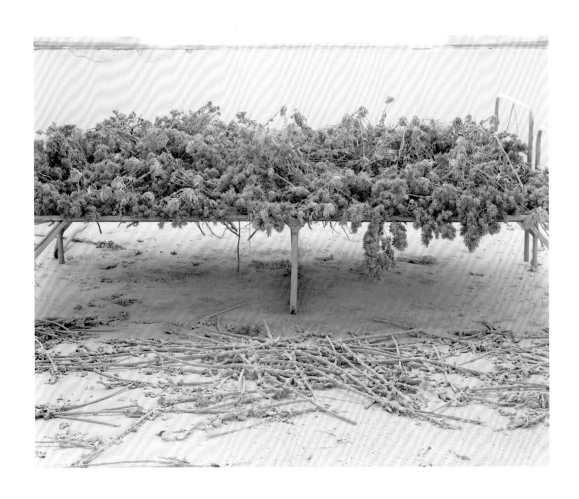

尘 1, 2010

献 给 我 的 父 亲 计 森

—— 计 洲

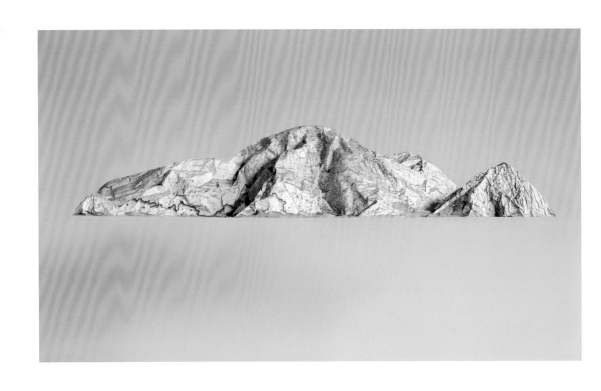

地图 7, 2015

目　录

白话计洲图像

文 / 王度

"什么是照片？谁都知道照片是什么？未必谁都知道。当图像变成了辨识世界和生活细枝末节的第一感官时，我们已然生存在自己随时无意识按动的快门中。"

——尼达耶（Ly Dayer）

读计洲照片有几个关键词：形而下、故事、质量、观念。

形而下：相对于概念、模式、系统等理性词汇，它是经验的、感官的、言必有物和物有所归的。看《工地》系列，那些建筑原本不需要再去拍摄，因为它们早就被旅游照片化了（化了的东西就是形而上了），计洲不仅又拍了，还多此一举地加拍一张工地照。被强迫并置的两张图像到底在相互控诉什么？时间在此被切断，需要双向填补其他东西，永恒的纪念碑式建筑的意义被人做了手脚。计洲深藏不露地"诱骗"我们去面对他不想面对的现场（包括缺席的现场），让我们费脑筋去捉摸形而下的东西。

故事：有悬念的故事更精彩。《事》系列照片已经明示："这里有故事。"计洲煞费苦心的成像经营，令我们的心思在黑与白、前与后、有与无、真与假、信与不信之间游离、乞讨、徘徊，呈现在眼前的是能指吗？始于此或止于此，其实听者正是故事里的噱头。

质量：从 20 世纪末的杰夫·沃尔、辛迪·舍曼等人阳春白雪般的摆拍到今天的人手几样数码成像工具，照片之泛滥犹如前不久日本的海啸肆虐，质已被量荡涤殆尽。而计洲却不计工本，从成像动因到制作细节，无不以谨慎以至苛刻的态度为之。《镜像》系列实在是耗人的工程。如果说南·戈尔丁《我将是你的镜子》的窥视照片拍得肆无忌惮、博人眼球的话，那么计洲《镜像》真金白银打造的视觉阴谋还真让你就是看出来了也不好意思拆穿。别，那是他故意卖的破绽。

观念：其实一件图像作品有了"形而上"的解构，"形而中"的故事，"形而下"的质量等成像基因，已然是有趣的观念实验。《尘》和《后花园》这样的图像绝非单一的视觉诉求和技术配备就能搞定，艺术家不断演进的作品感才是观念的真正载体。《后花园》方案里大大小小的"取景框"是对图像问题的彻底盘点，在你面对相框调整眼球焦距的瞬间，无数的图像从四面八方扑面而来，无情剥夺你的视觉诉求并将你抛入镜像的深渊。《后花园》是计家成像王国的一次宫廷政变！是净身出门跑马圈地，还是携带细软坐吃山空，计洲定会不失时机地告诉我们。

图像就是我们，怎一个看字了得！

2011 年 8 月 29 日于巴黎

《工地》系列
2003—2005

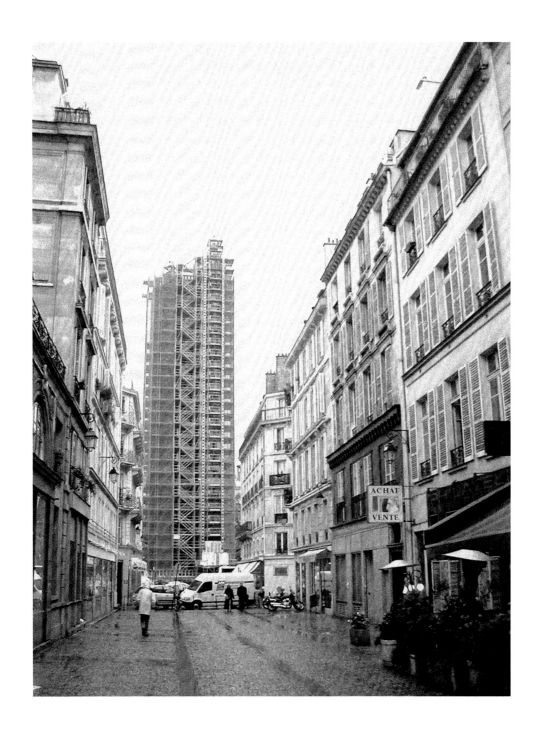

工地 1 号—1, 2003

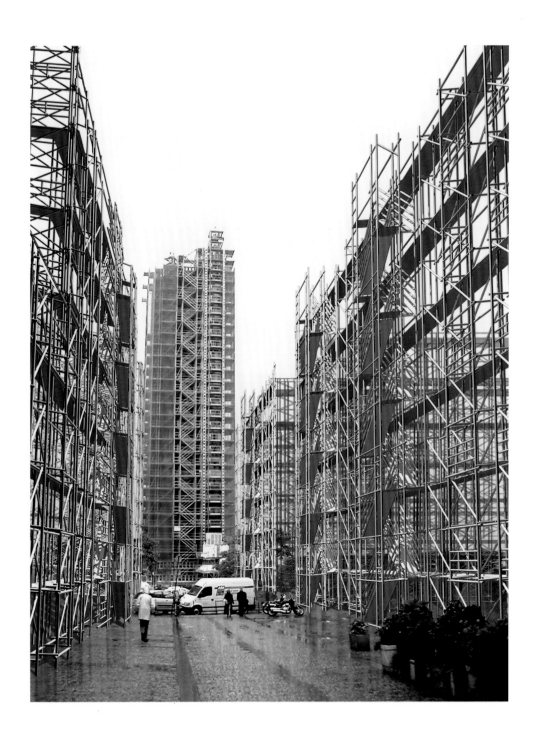

工地 1 号—2, 2003

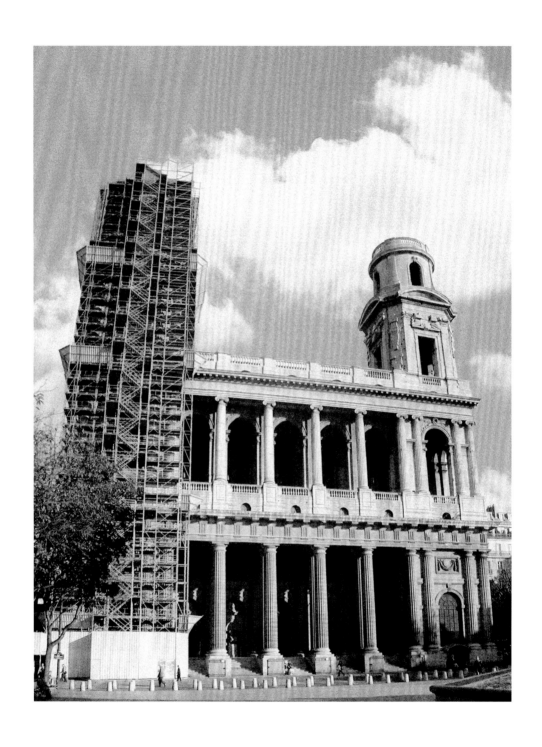

工地 2 号—1, 2003

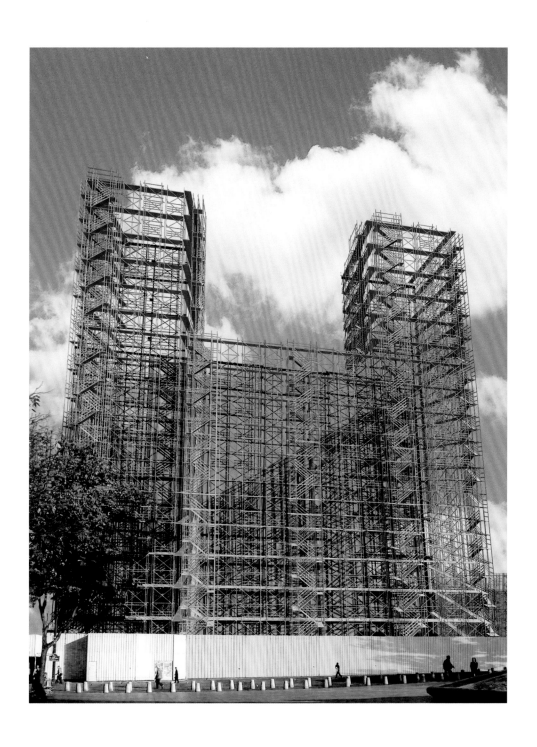

工地 2 号—2, 2003

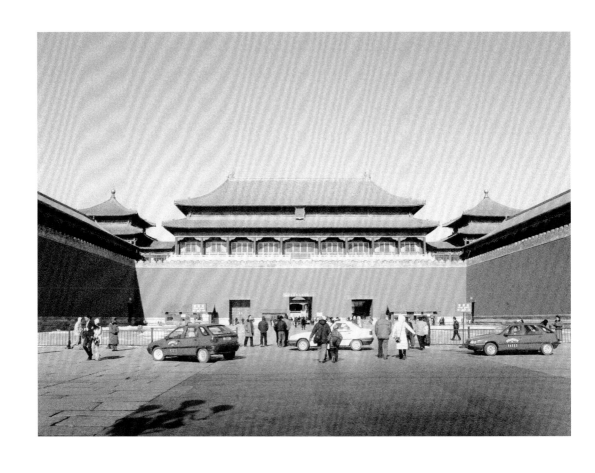

工地 3 号—1, 2003

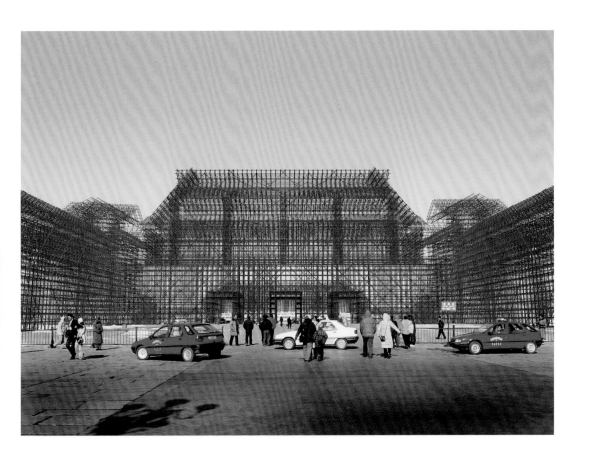

工地3号—2, 2003

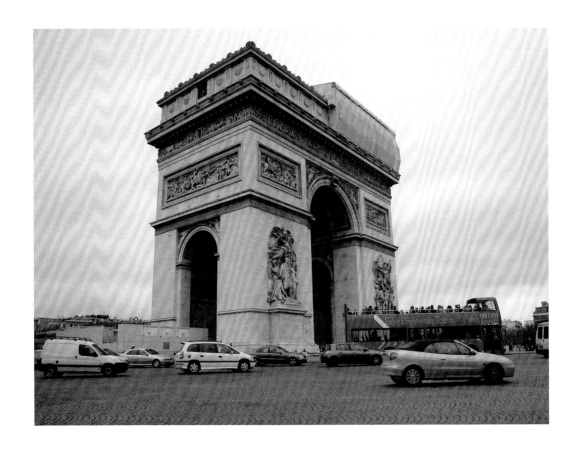

工地 5 号—1, 2005

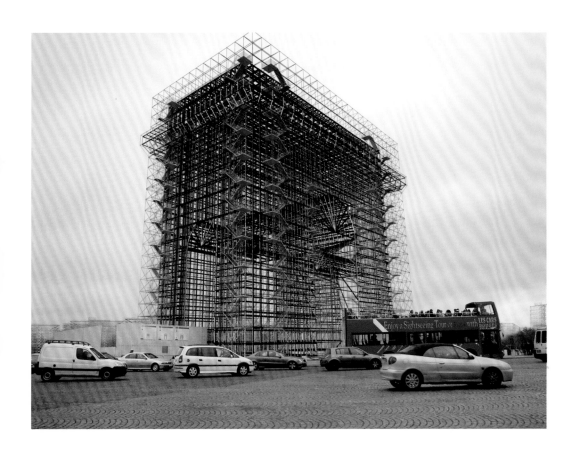

工地 5 号—2, 2005

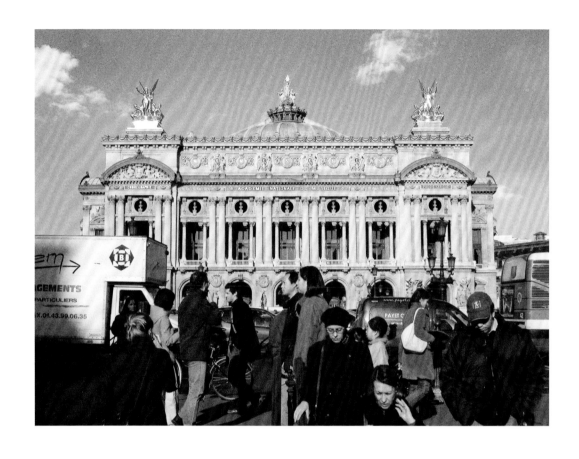

工地 6 号—1, 2005

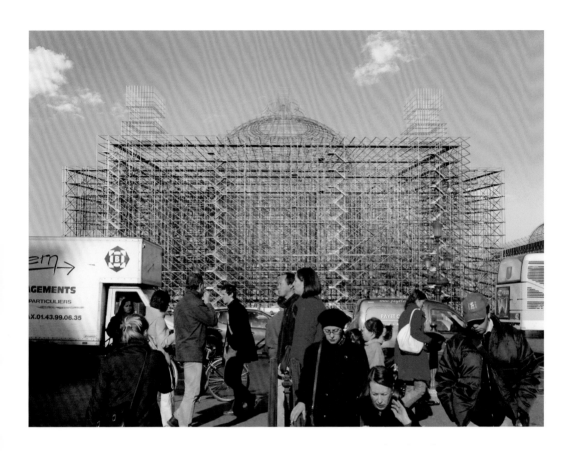

工地 6 号—2, 2005

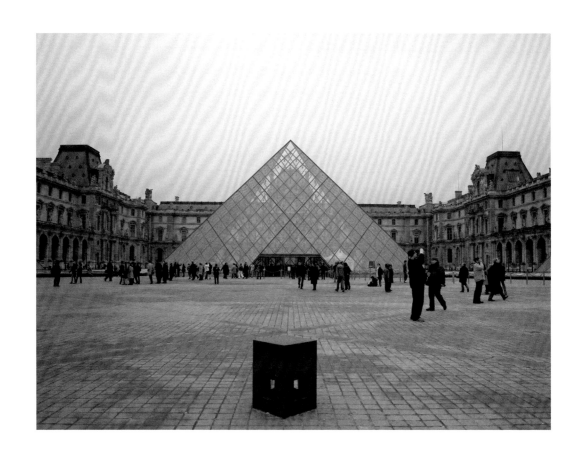

工地 7 号—1, 2005

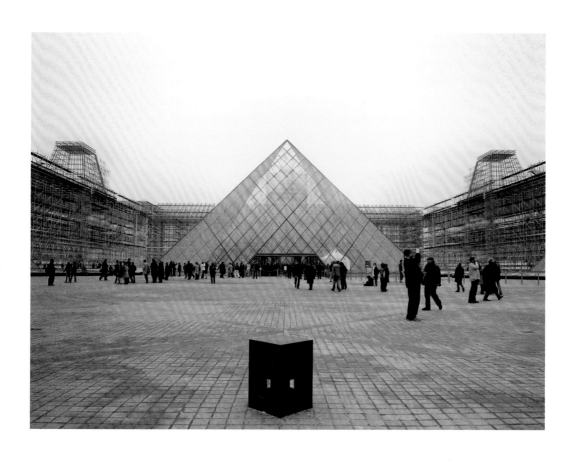

工地 7 号—2, 2005

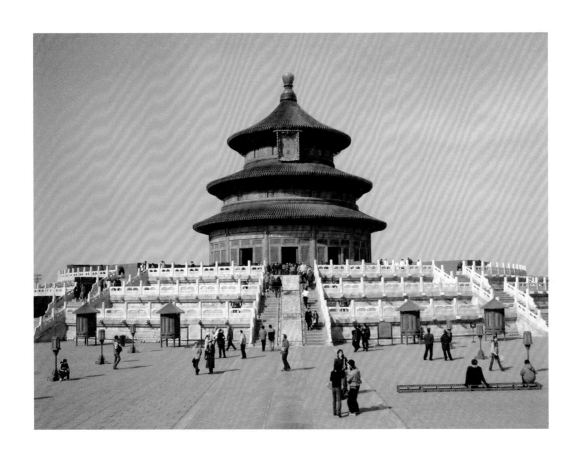

工地 8 号—1, 2005

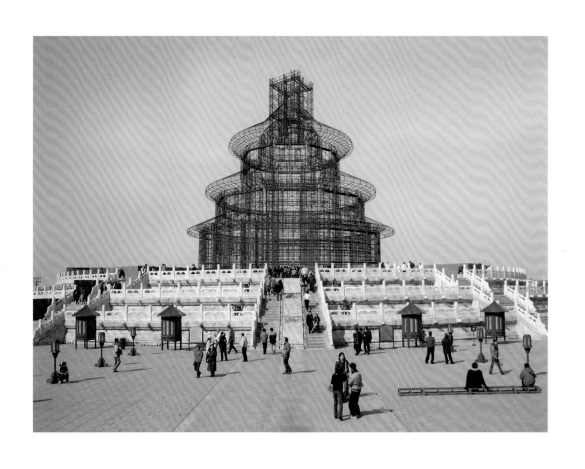

工地 8 号—2, 2005

《事》系列
2003—2012

事 le 05022012 21022012, 2012

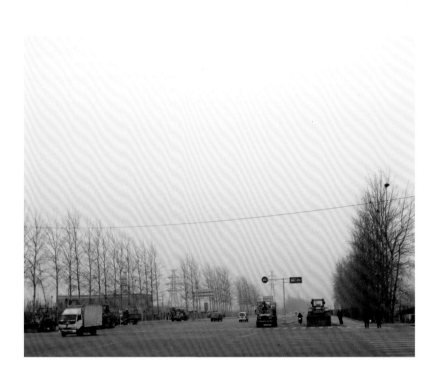

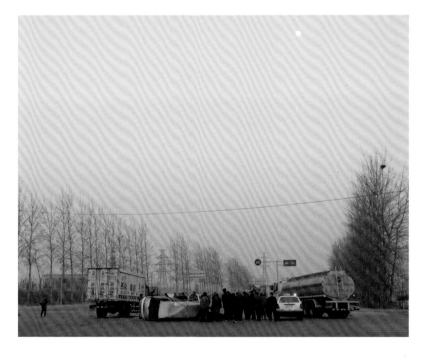

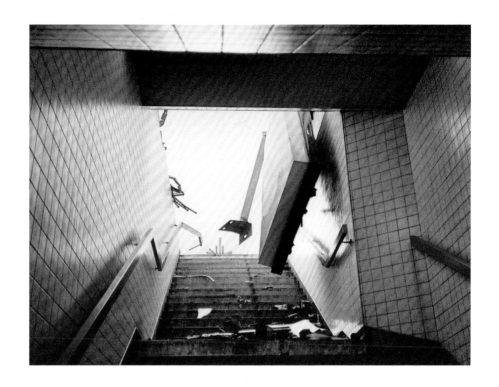

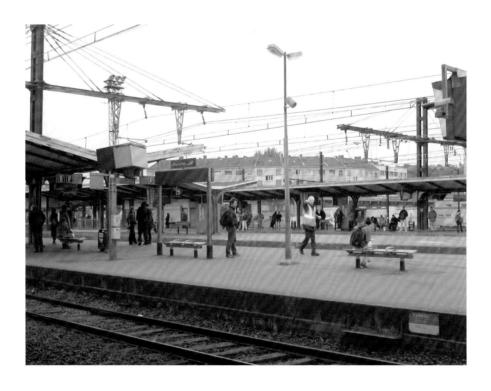

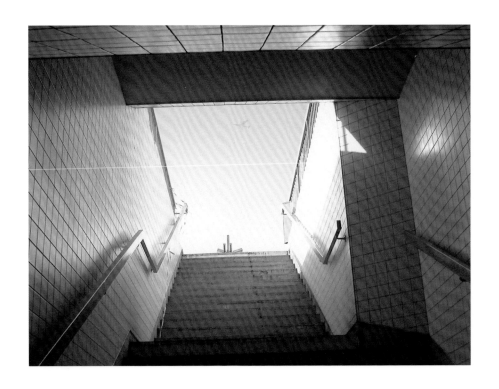

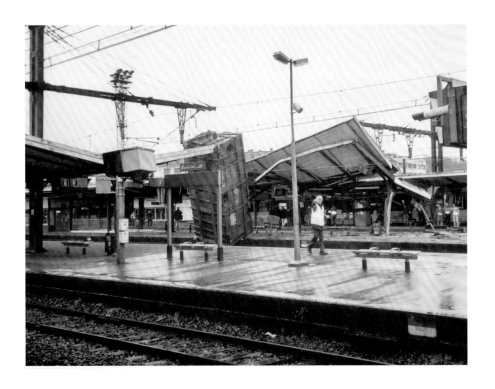

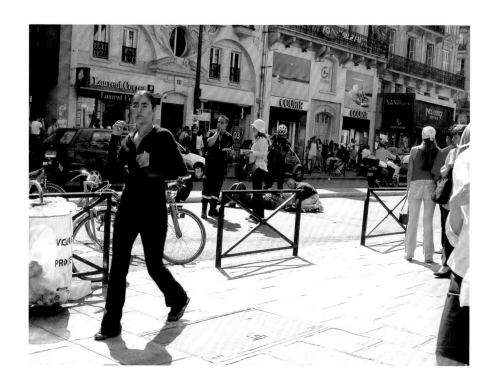

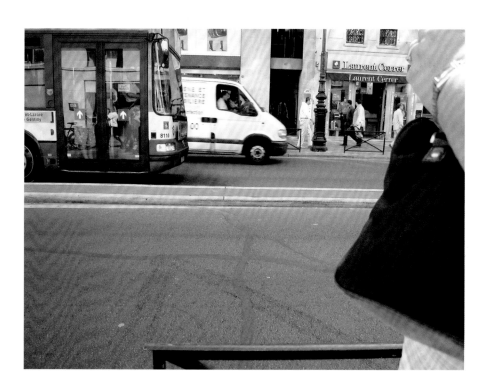

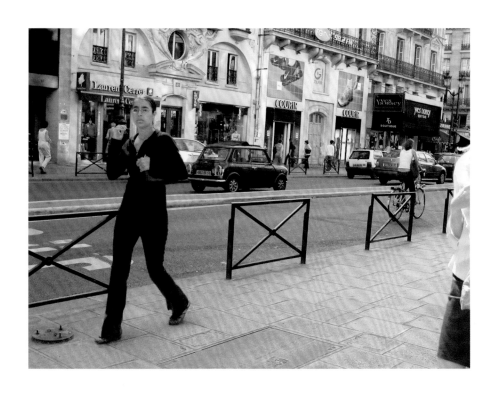

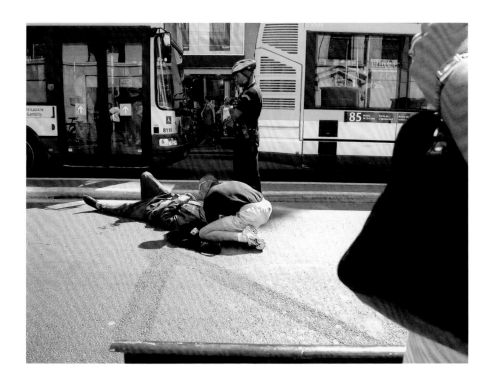

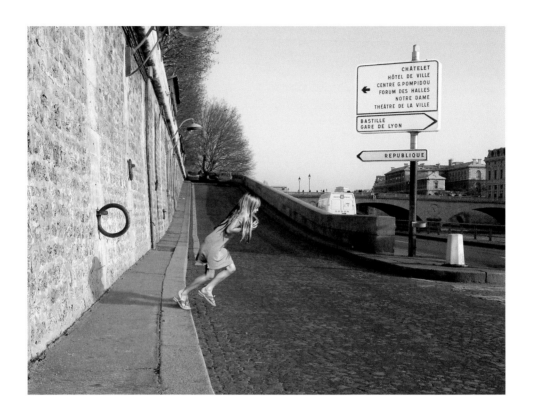

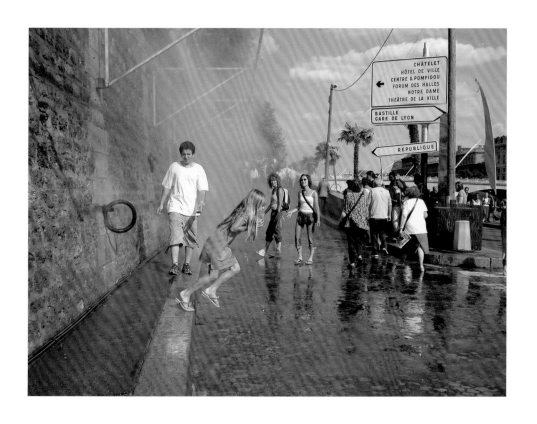

事 Le 21072005 23012006, 2006

《镜像》系列
2006—2009

镜像 1, 2008

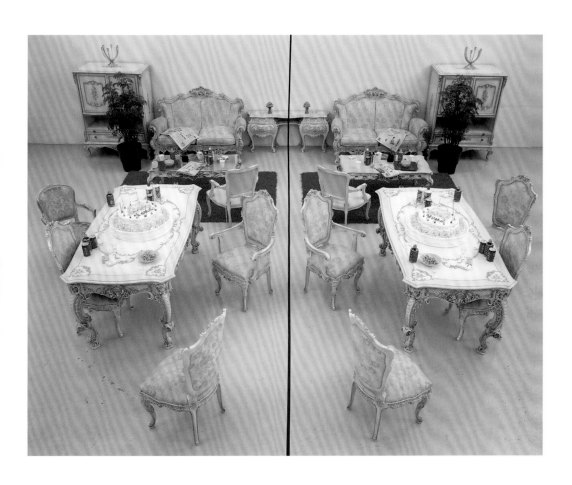

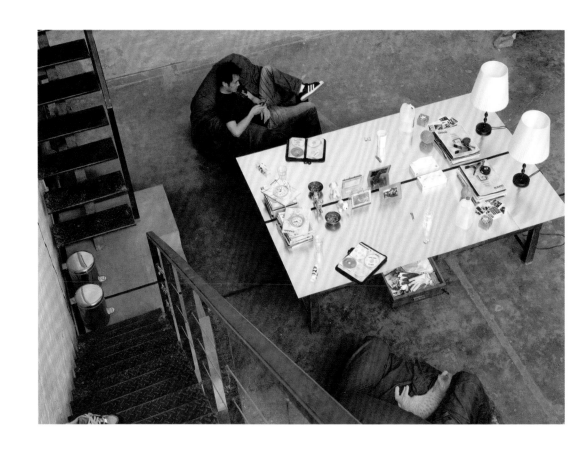

镜像 1, 2006

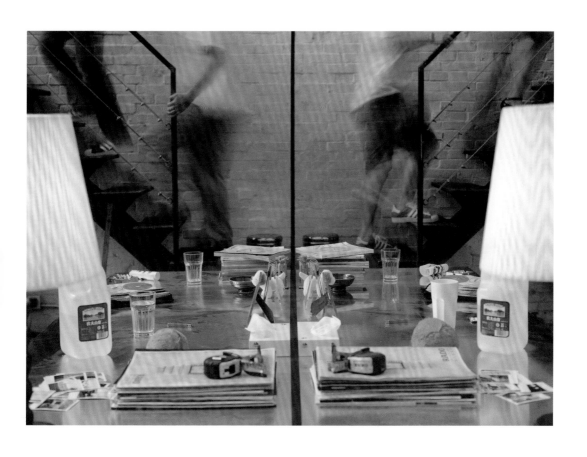

镜像 2, 2006

镜像 1, 2009

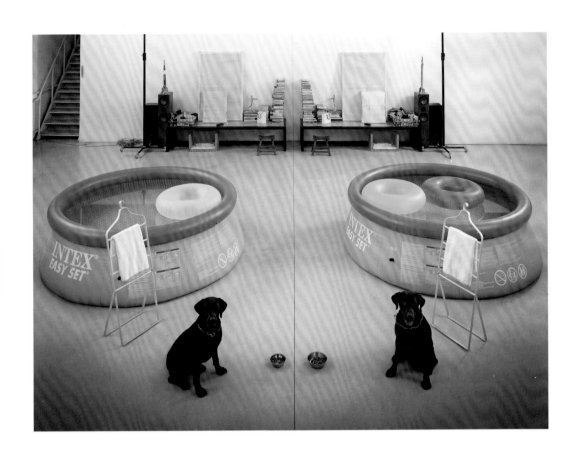

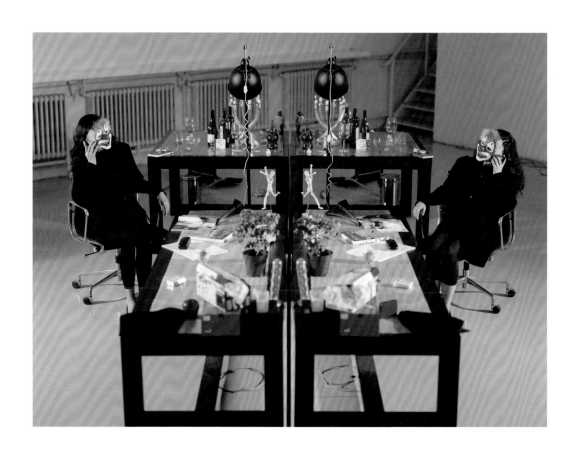

镜像 2, 2007

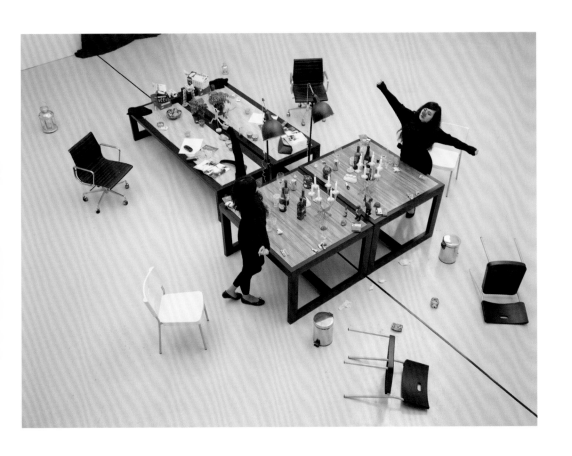

镜像 1, 2007

《尘》系列
2010—2013

尘 2, 2010

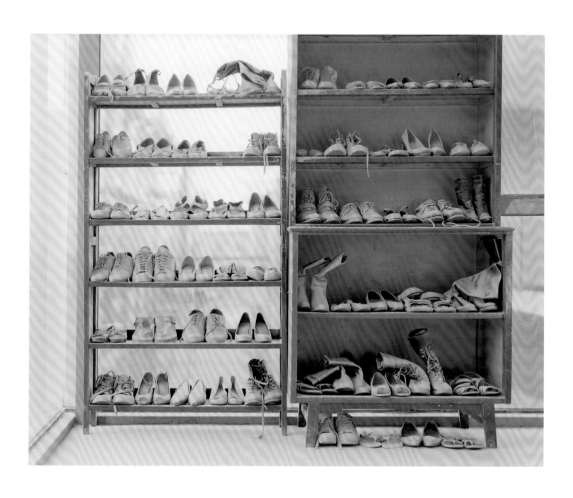

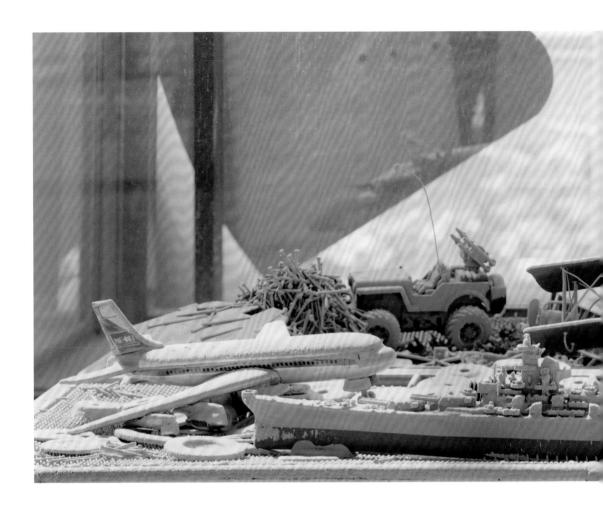

尘 3, 2010

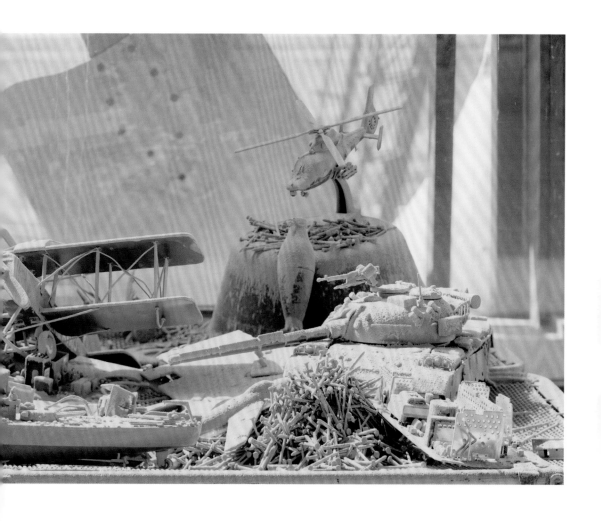

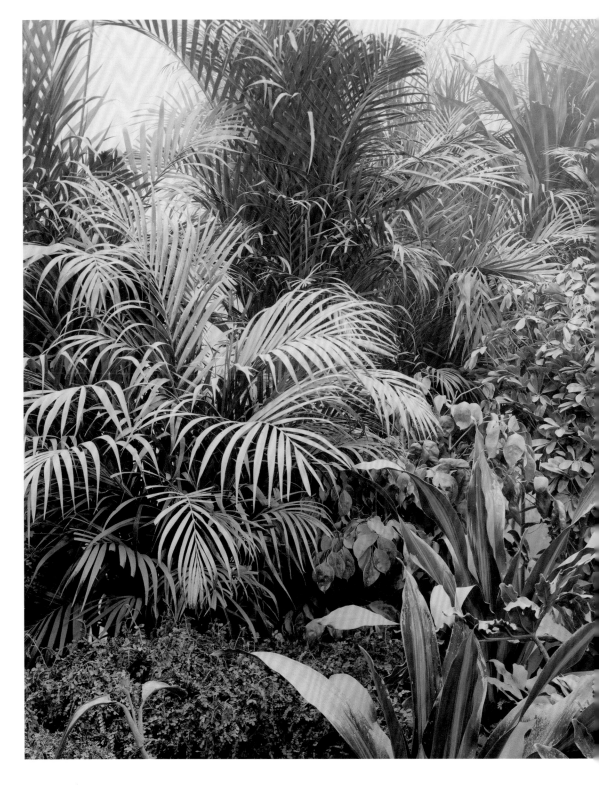

尘 4, 2011

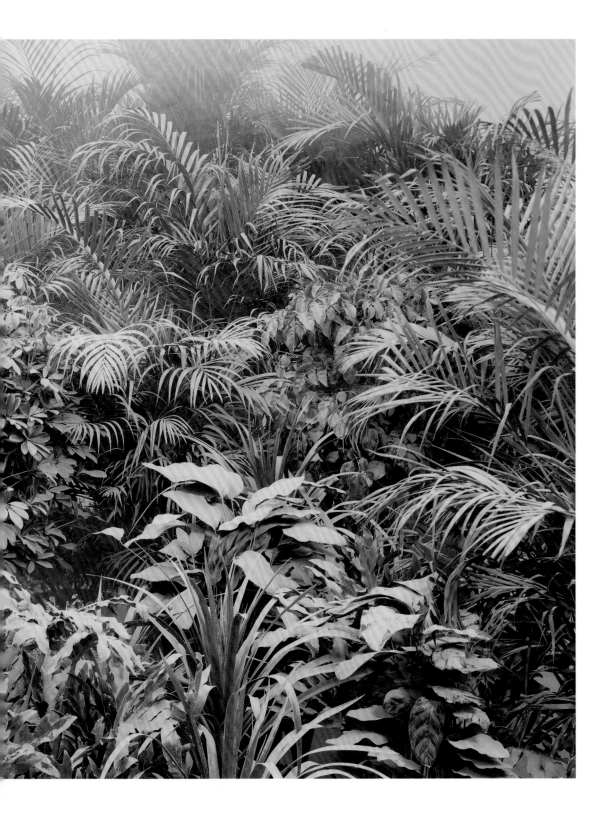

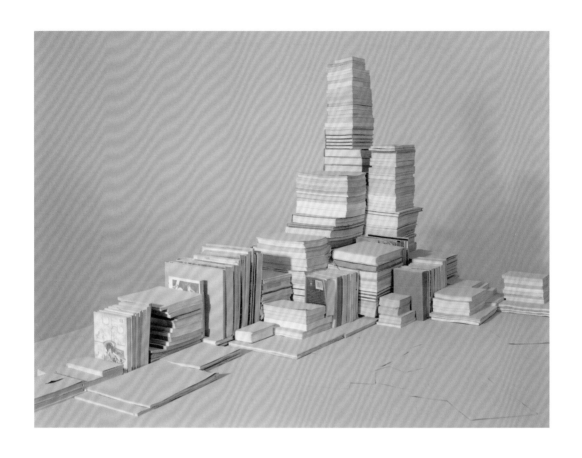

尘 5, 2011

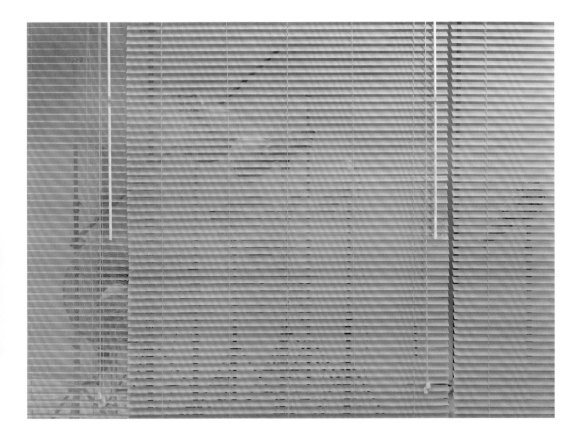

尘 6, 2011

尘 7, 2012

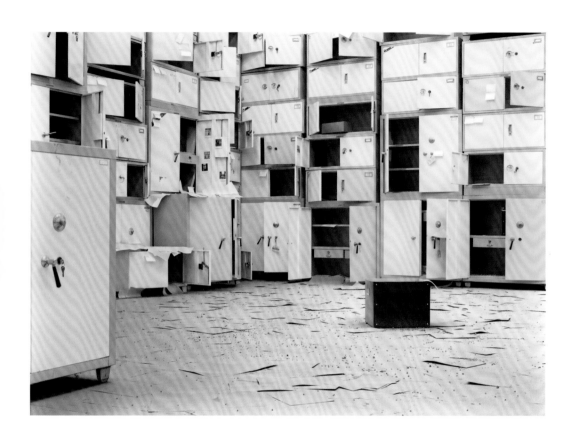

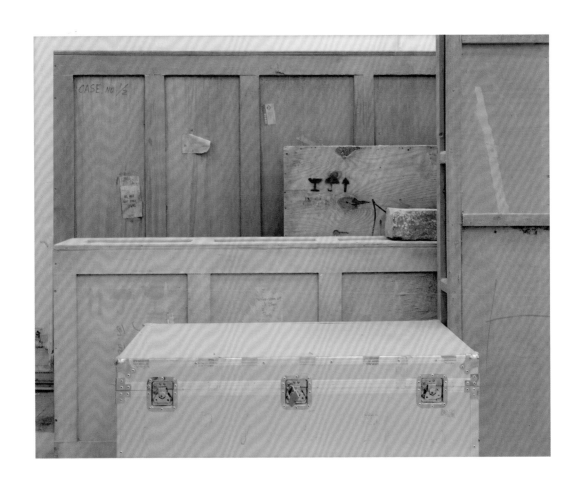

尘 8, 2013

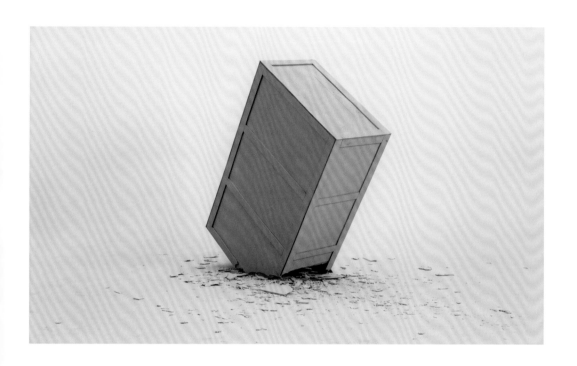

尘 9, 2013

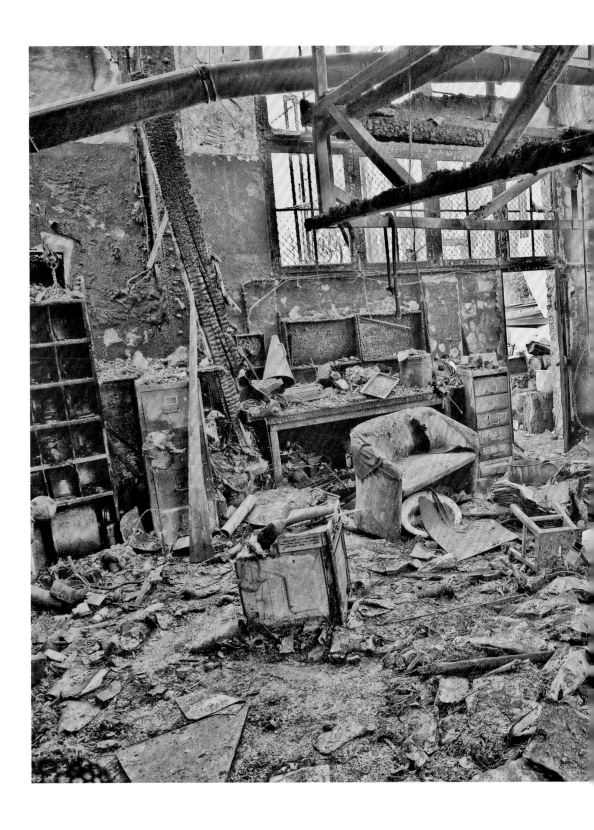

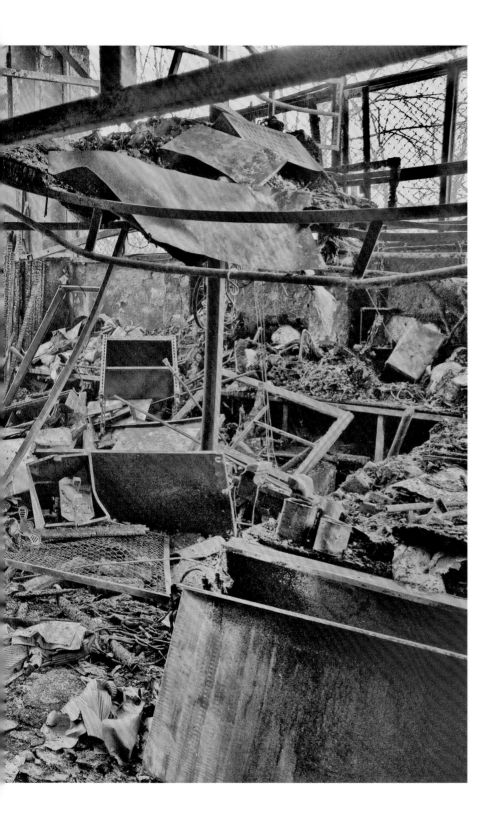

《景物》系列
2013 年

景 1, 2013

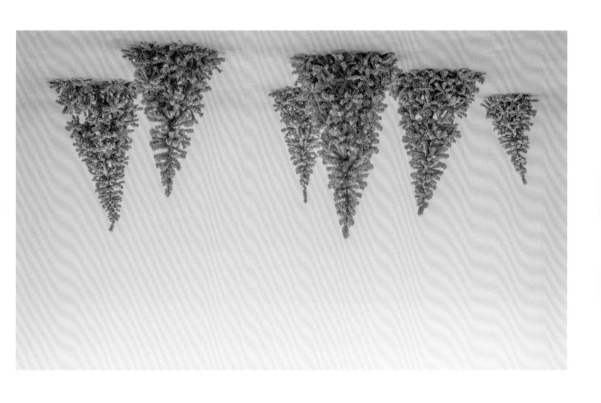

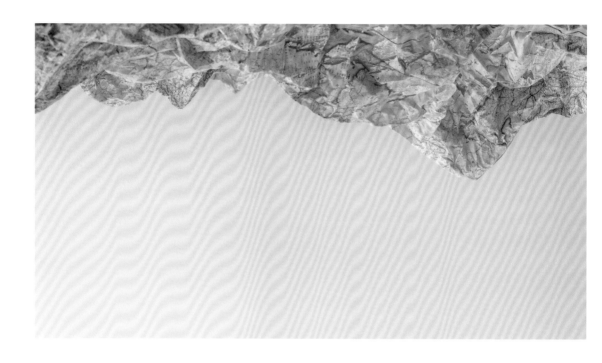

景 2, 2013

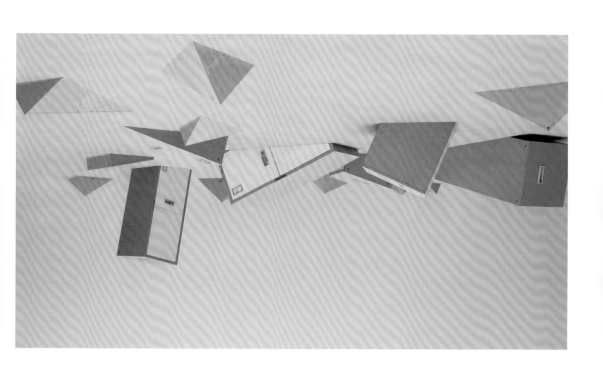

景 4, 2013

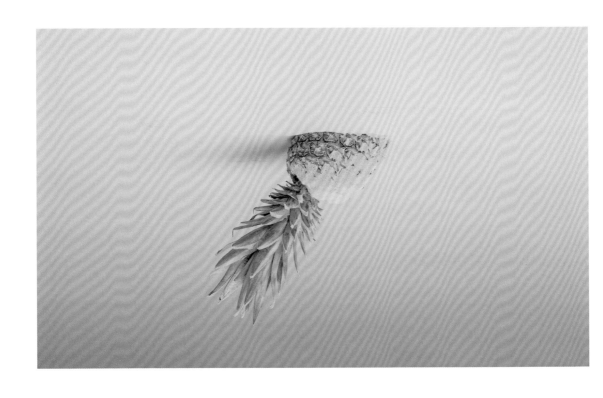

景 3, 2013

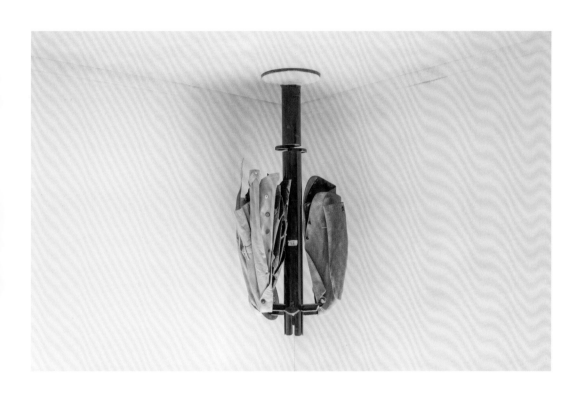

景 5，2013

景 6, 2013

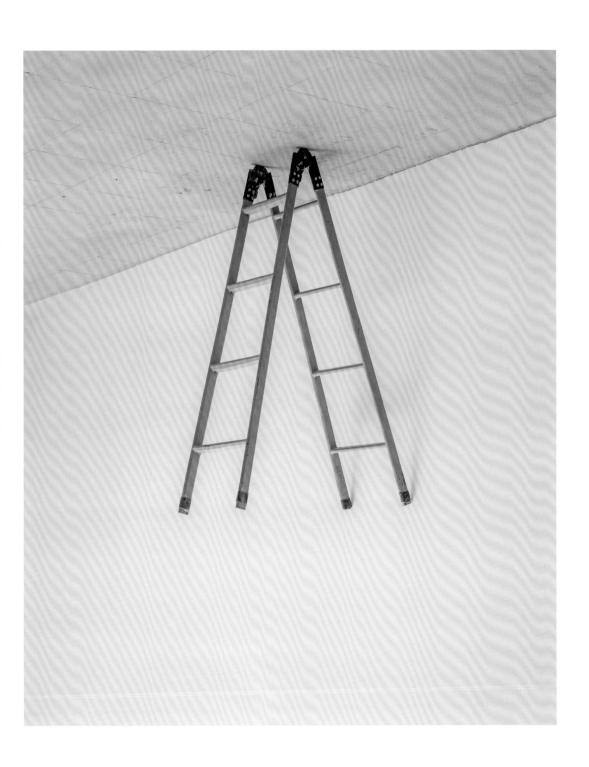

景 8, 2013

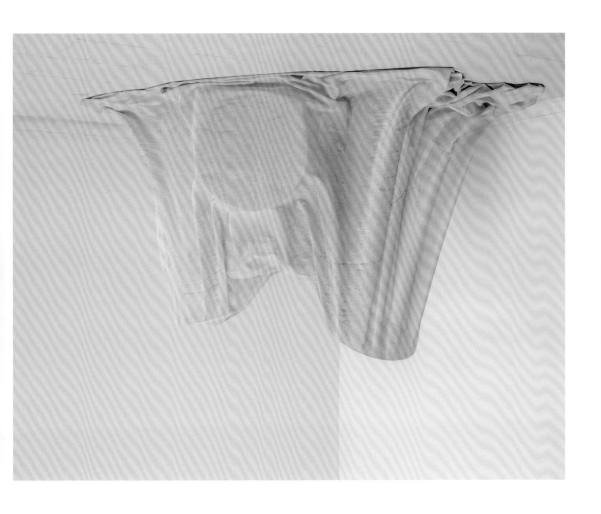

景 9, 2013

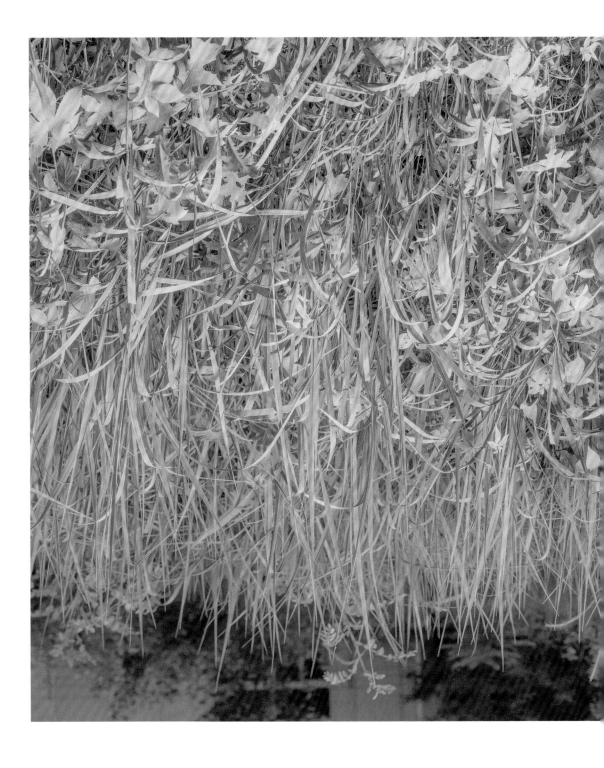

景 10, 2013

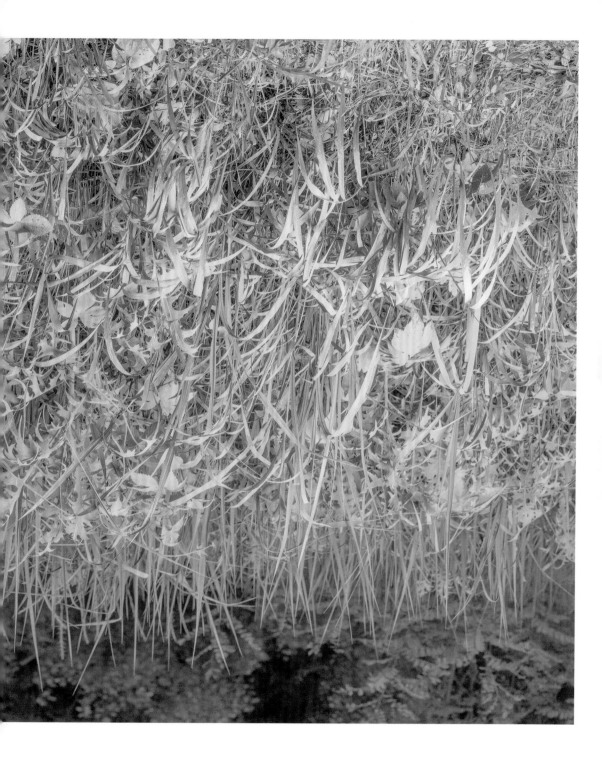

《地图》系列
2013—2017

地图 1, 2013

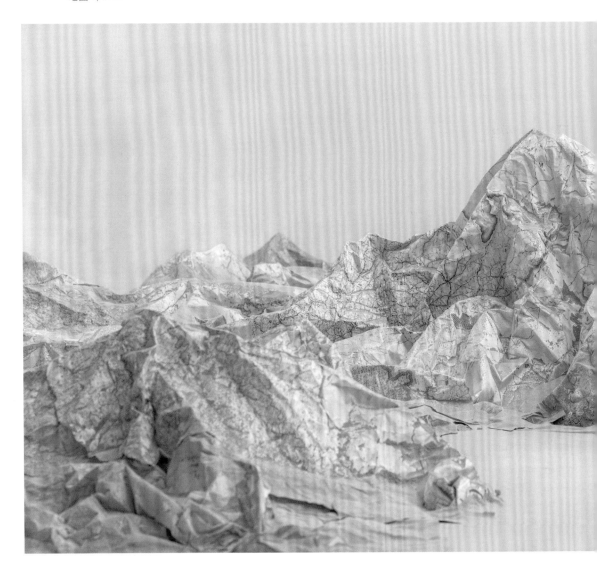

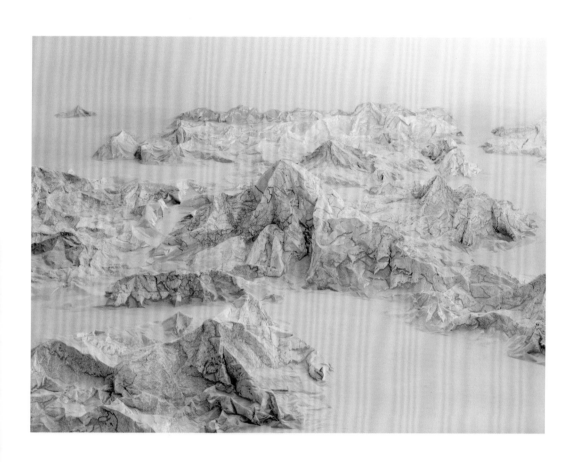

地图 2, 2013

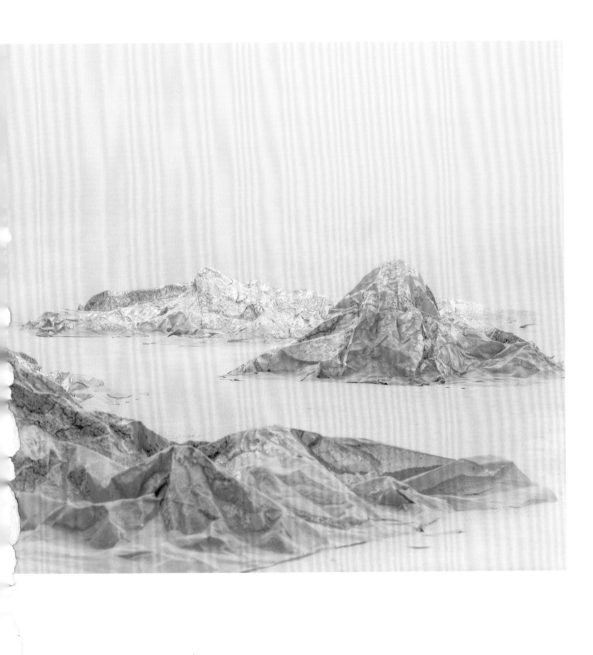

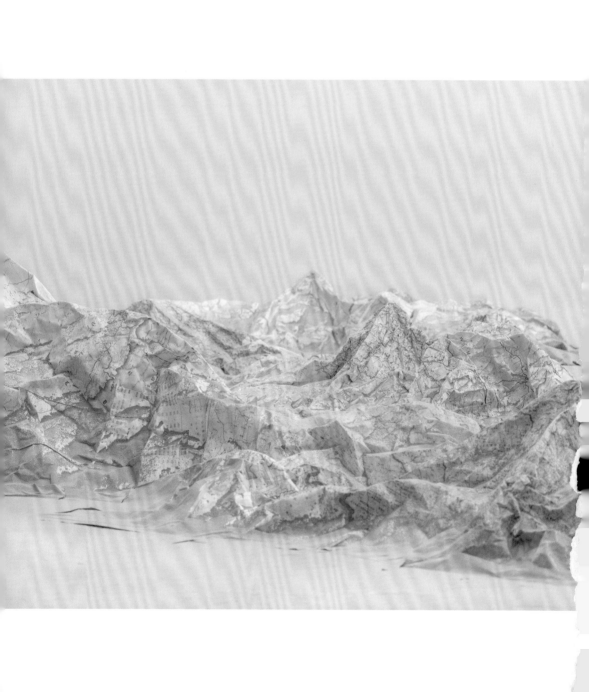

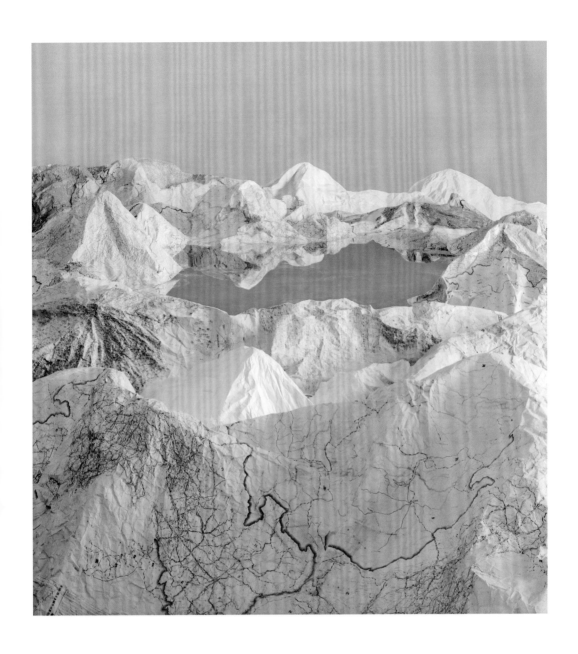

地图 5, 2014

地图 3，2014

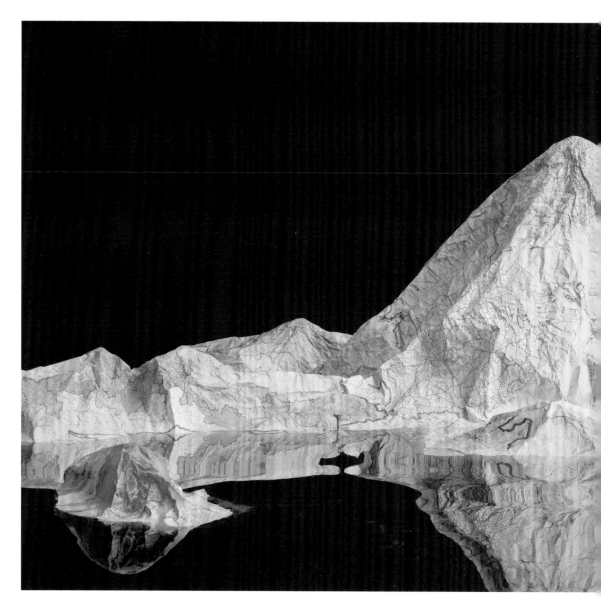

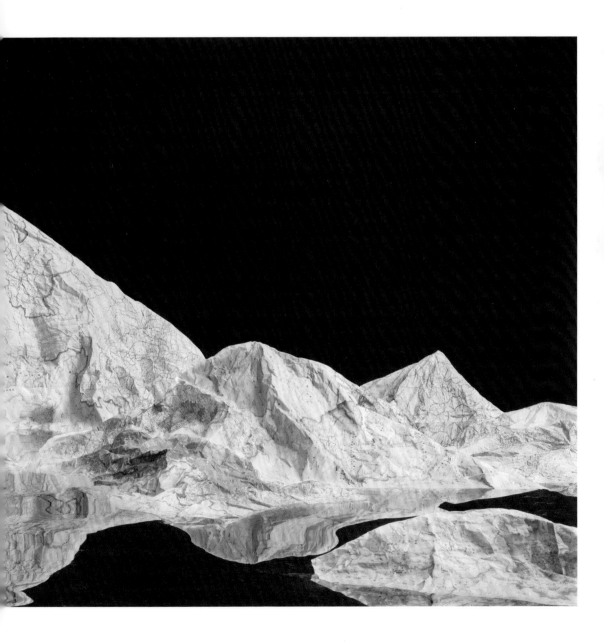

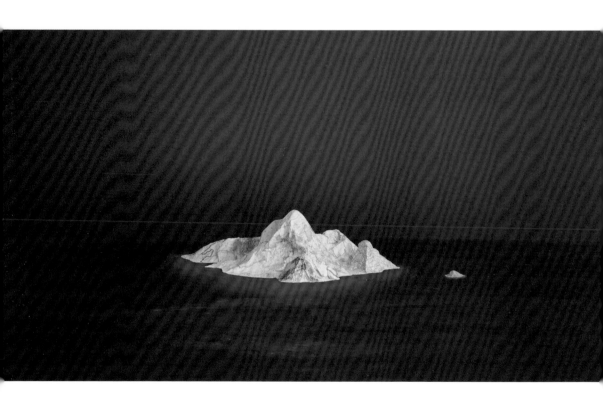

地图 4，2014

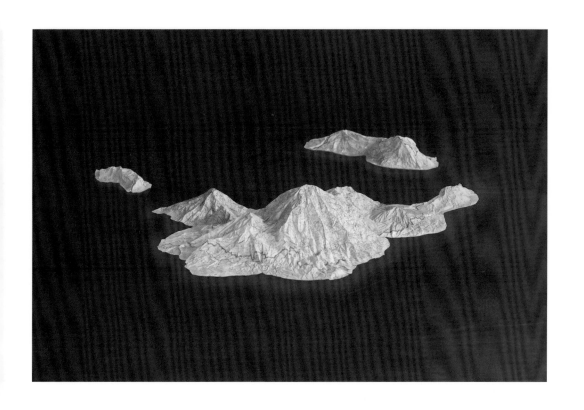

地图 8，2016

地图 6, 2015

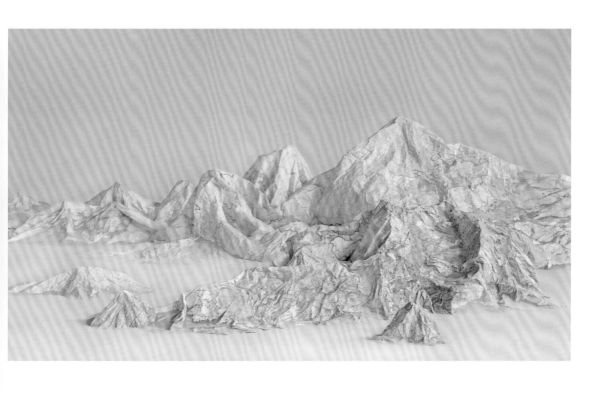

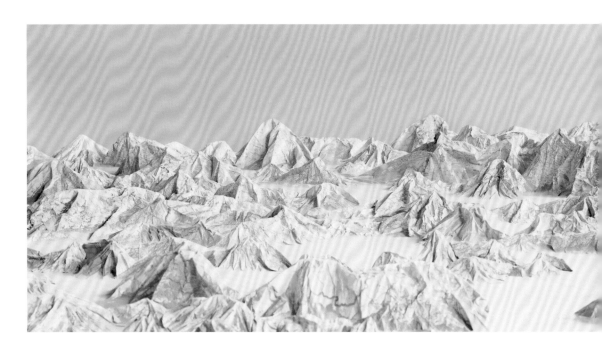

地图 9, 2016

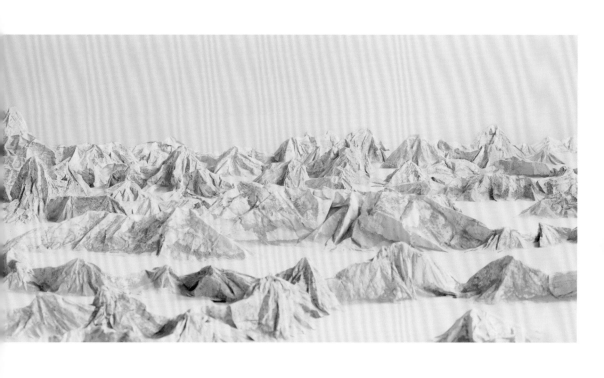

地图 10，2017

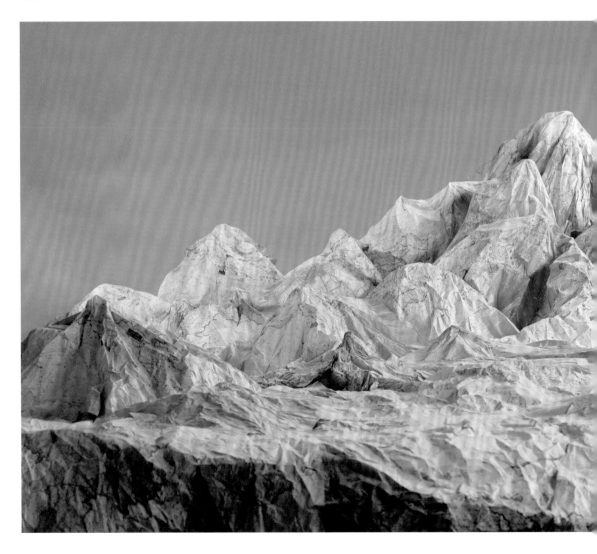

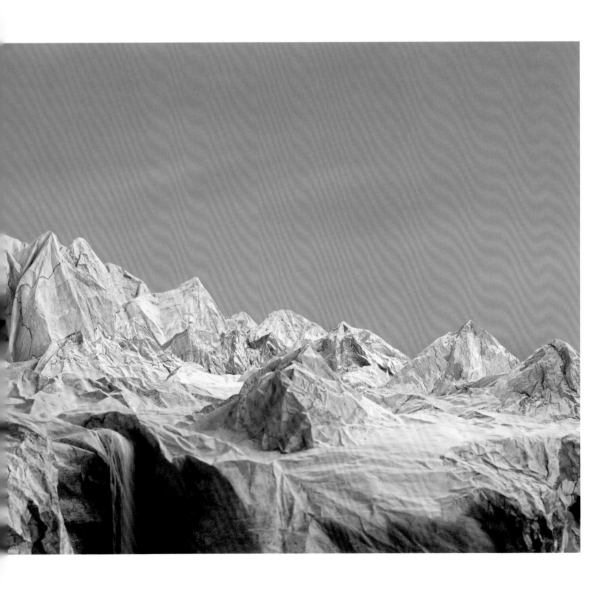

《模型》系列
2014—2017

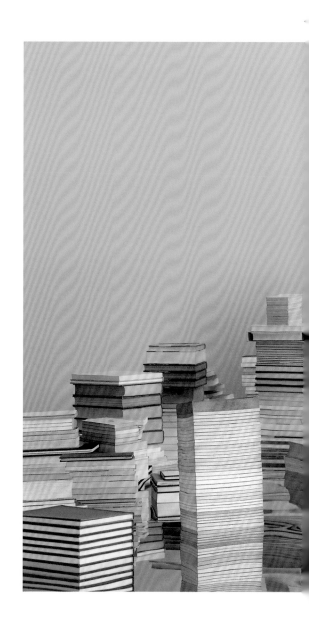

模型 1, 2014

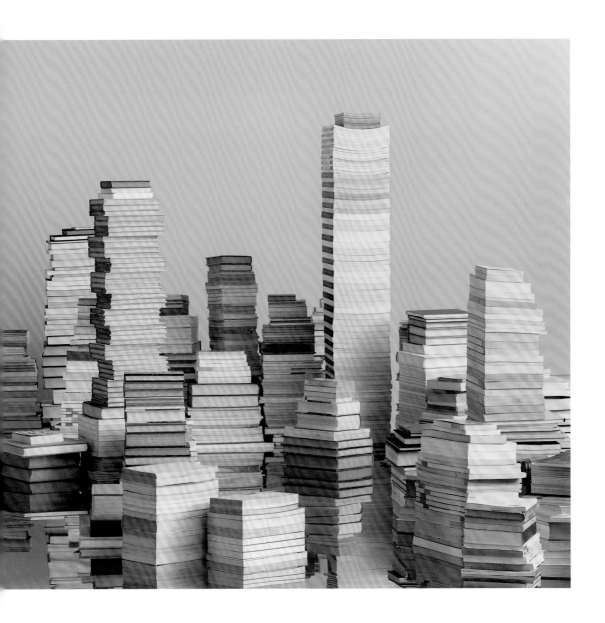

模型 2, 2014

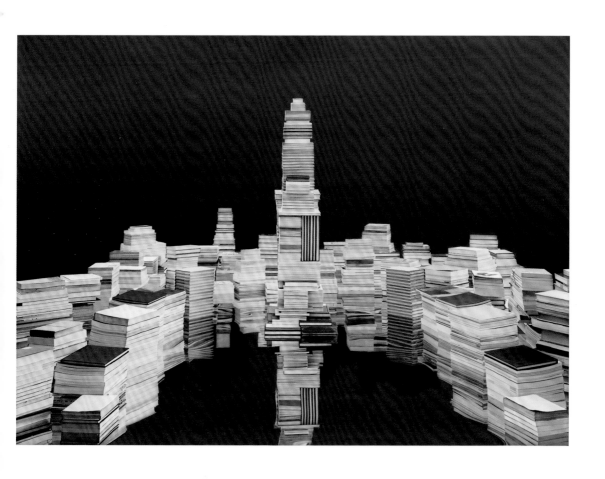

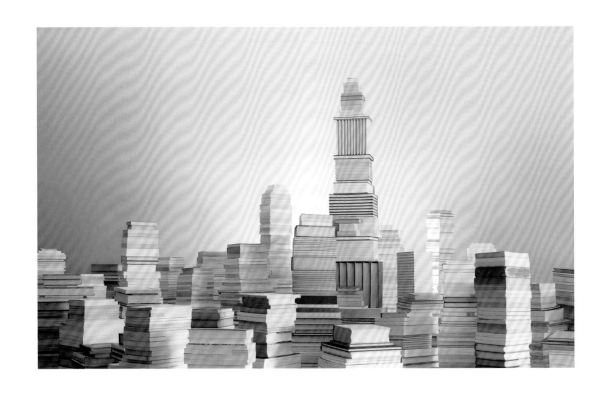

模型 3, 2014

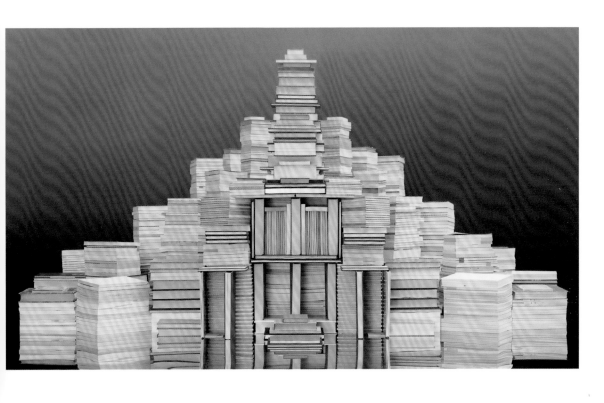

模型 4, 2014

模型 5，2015

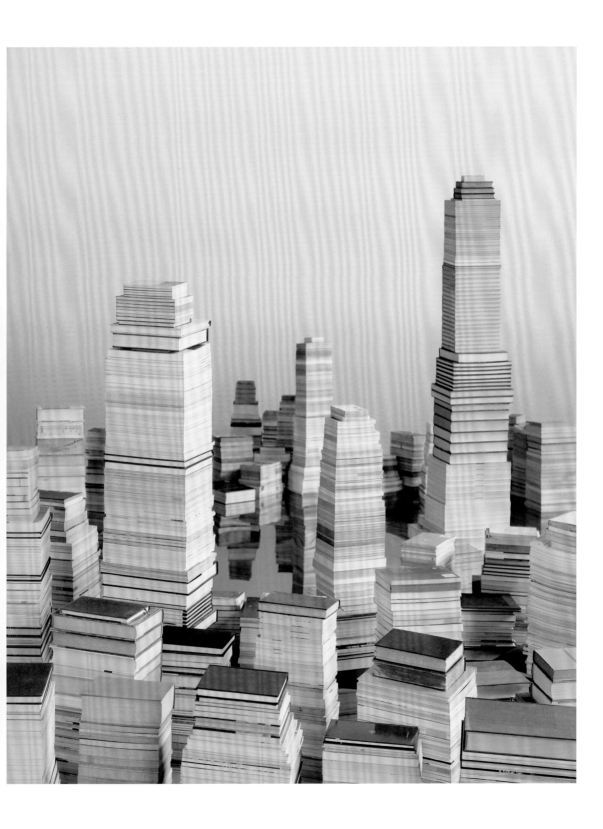

模型 6，2017

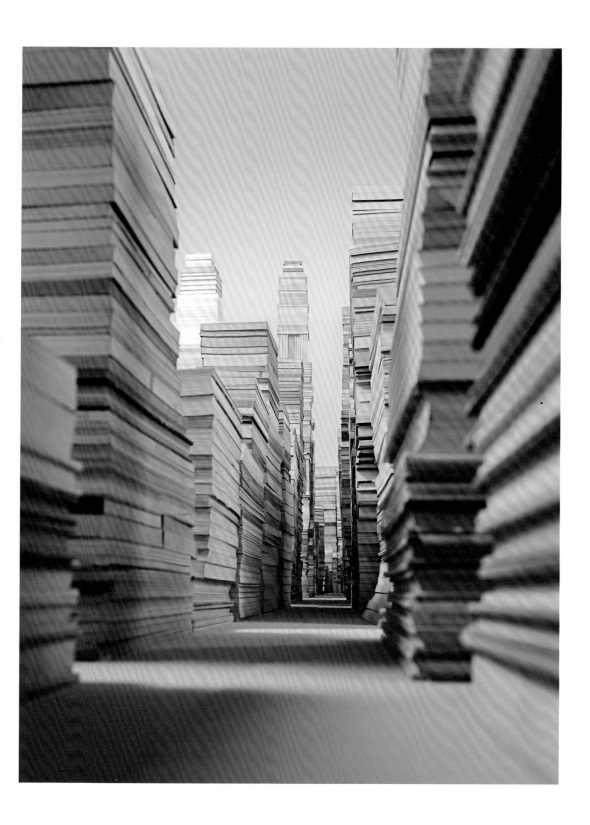

《真实幻象》系列
2017

温室 1, 2017

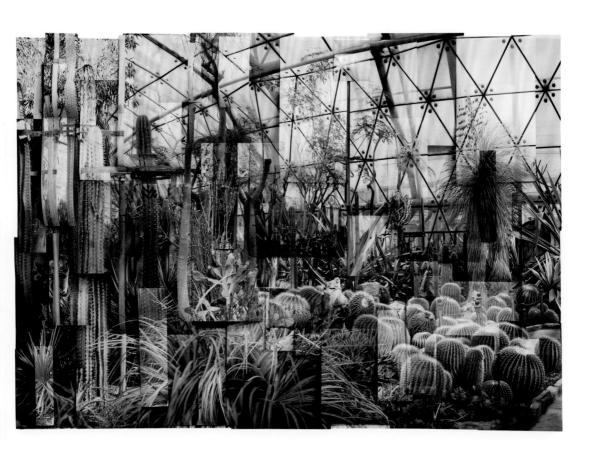

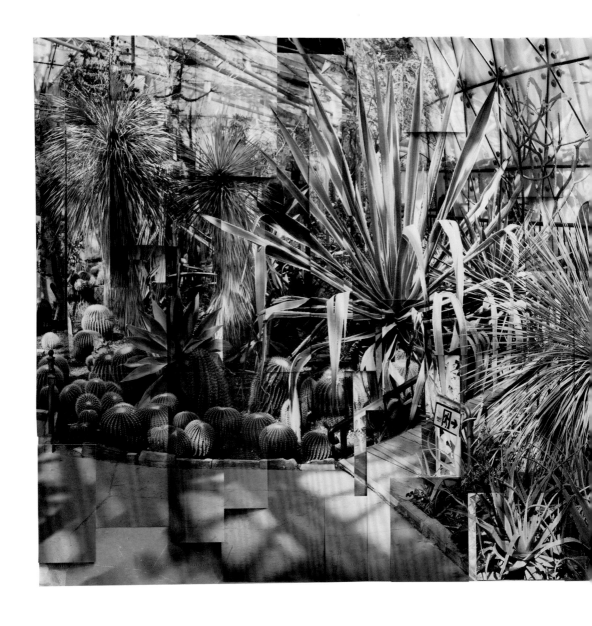

温室 2, 2017

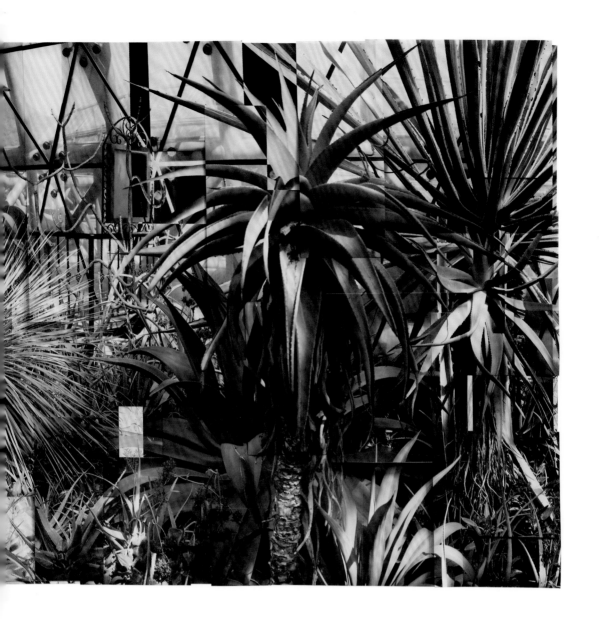

温室 3, 2017

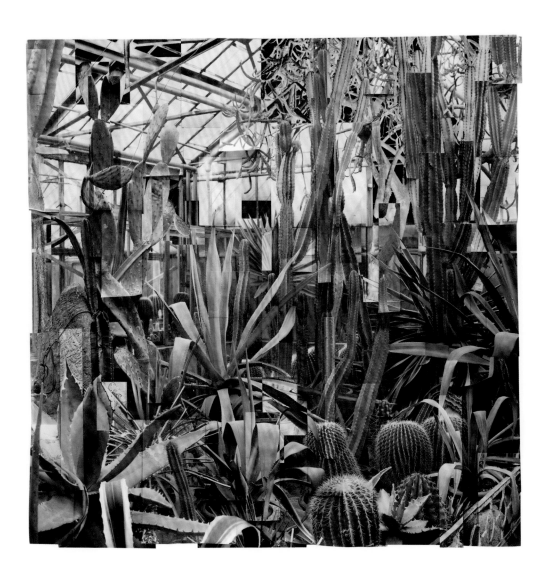

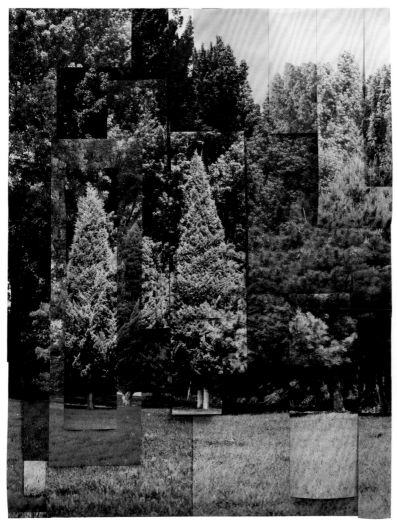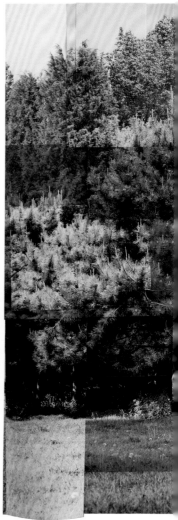

公园 1, 2017

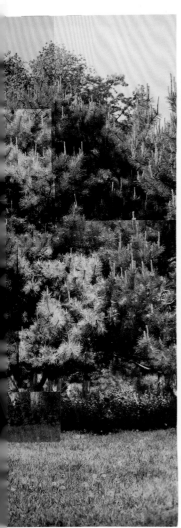
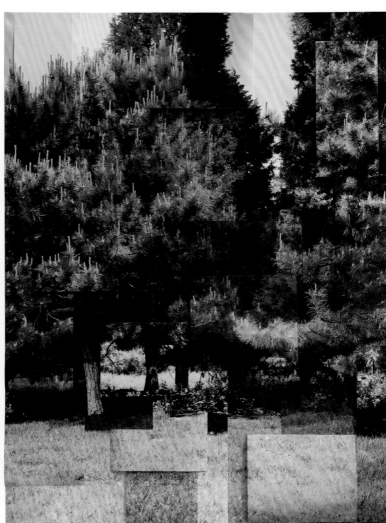

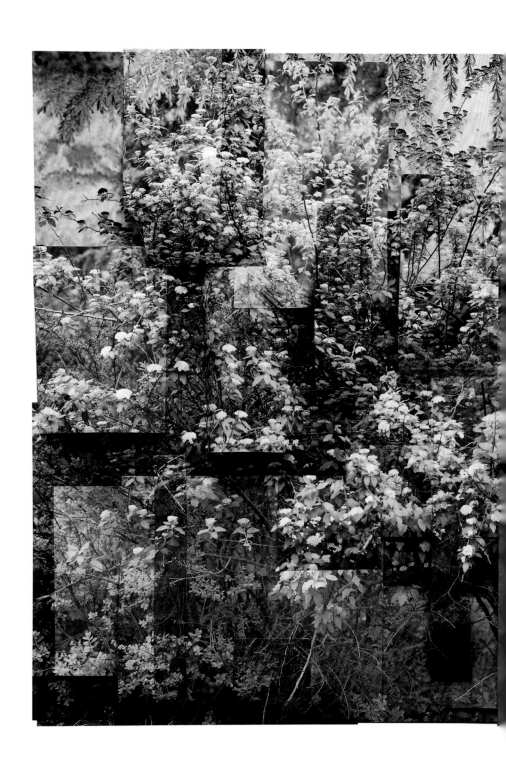

公园 2, 2017

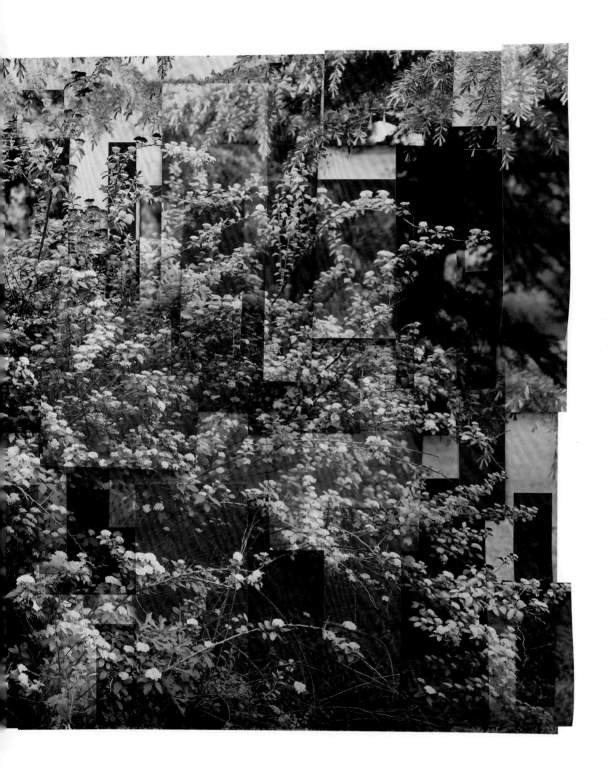

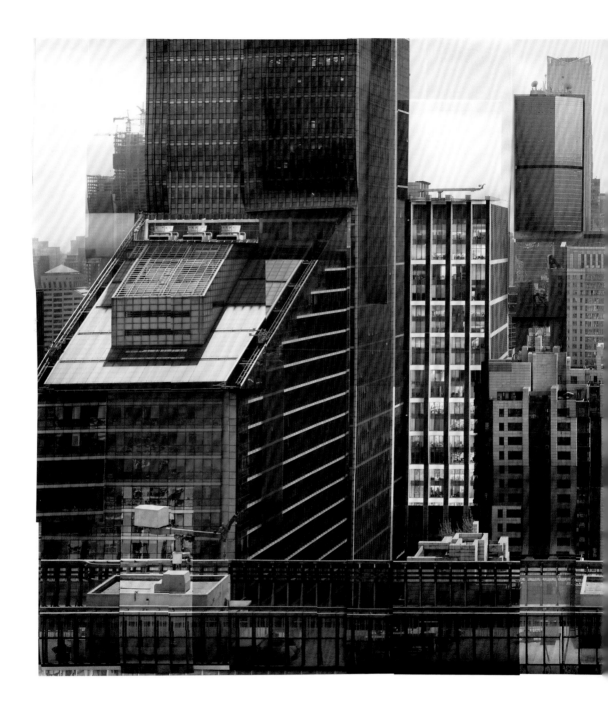

楼 1, 2017

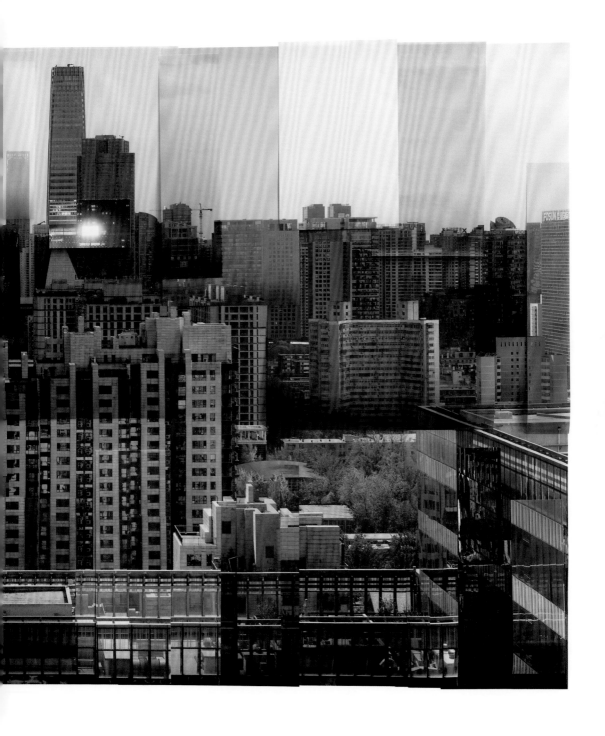

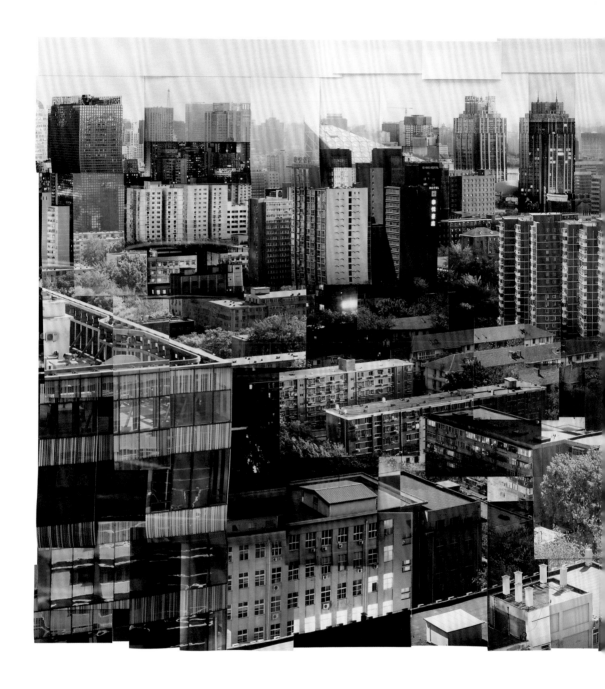

楼 2, 2017

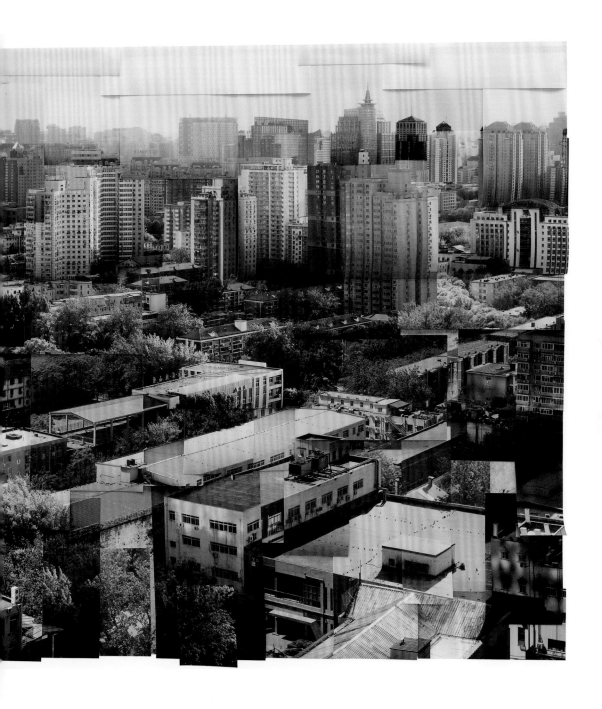

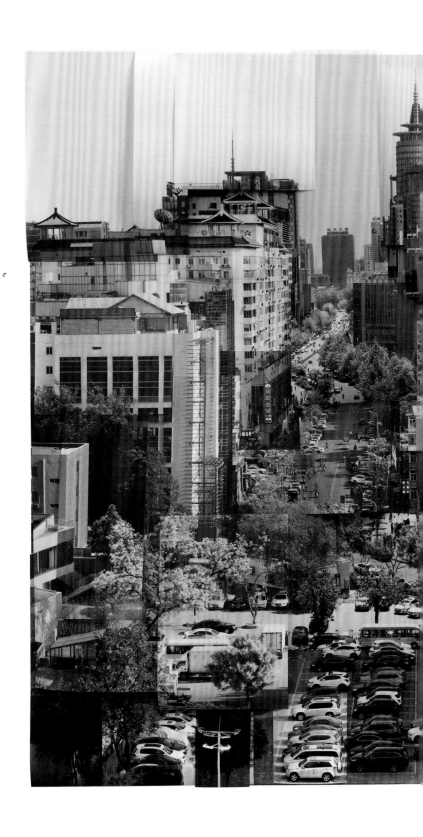

楼 3, 2017

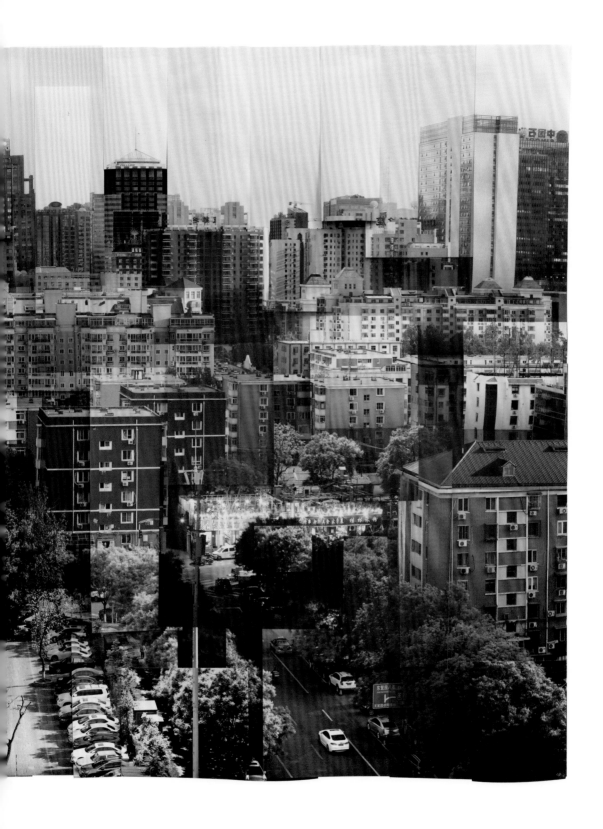

责任编辑：程　禾
责任校对：朱晓波
责任印制：朱圣学

图书在版编目（ＣＩＰ）数据

中国当代摄影图录 . 计洲 / 刘铮主编 . -- 杭州：
浙江摄影出版社 , 2018.8
　 ISBN 978-7-5514-2222-2

　Ⅰ . ①中… Ⅱ . ①刘… Ⅲ . ①摄影集 – 中国 – 现代
Ⅳ . ① J421

　中国版本图书馆 CIP 数据核字 (2018) 第 132076 号

中国当代摄影图录
计　洲

刘　铮　主编

全国百佳图书出版单位
浙江摄影出版社出版发行
　　　地址：杭州市体育场路 347 号
　　　邮编：310006
　　　电话：0571-85142991
　　　网址：www.photo.zjcb.com
制版：浙江新华图文制作有限公司
印刷：浙江影天印业有限公司
开本：710mm×1000mm　　1/16
印张：7
2018 年 8 月第 1 版　　2018 年 8 月第 1 次印刷
ISBN　978-7-5514-2222-2
定价：138.00 元